DEBUT D'UNE SERIE DE DOCUMENTS
EN COULEUR

1855 Mars 22

Joyant

CATALOGUE
DE

TABLEAUX & DESSINS
ANCIENS & MODERNES

D'ESTAMPES, RECUEILS & OUVRAGES A FIGURES
ET LIVRES CURIEUX

Sur les Sciences et Arts, l'Histoire et les Belles Lettres

QUI COMPOSENT

le Cabinet et la Bibliothèque de M. Jules JOYANT

Artiste-Peintre, Chevalier de la Légion d'Honneur.

DONT LA VENTE AUX ENCHÈRES PUBLIQUES AURA LIEU

Par suite de son décès

Le Jeudi 22 Mars et les deux jours suivants

heure de midi

HOTEL DES VENTES

RUE DROUOT, N. 5,
Salle n. 2.

Par le ministère de Me **POUCHET**, Commissaire-Priseur,

EXPOSITION PUBLIQUE
Le Mercredi 21 Mars 1855, de midi à cinq heures

CE CATALOGUE SE DISTRIBUE:

Chez :
- MM. RIDEL, ancien Commissaire-Priseur, r. St-Honoré, 335.
- POUCHET, Commissaire-Priseur, rue St-Honoré, 335.
- DEFER, Expert, quai Voltaire, 21.

PARIS
MAULDE & RENOU

IMPRIMEURS DE LA COMPAGNIE DES COMMISSAIRES-PRISEURS,
Rue de Rivoli, 144.

1855

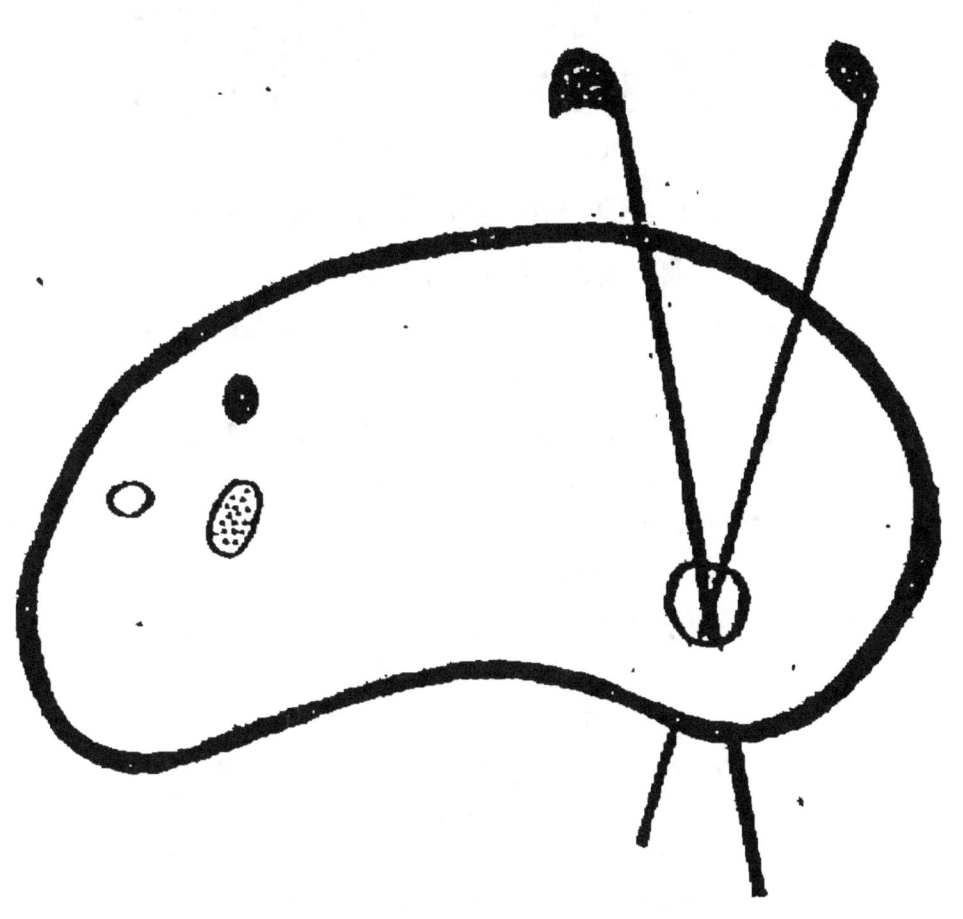

FIN D'UNE SERIE DE DOCUMENTS
EN COULEUR

CATALOGUE
DE
TABLEAUX & DESSINS
ANCIENS & MODERNES

D'ESTAMPES, RECUEILS & OUVRAGES A FIGURES

ET LIVRES CURIEUX

Sur les Sciences et Arts, l'Histoire et les Belles Lettres

QUI COMPOSENT

le Cabinet et la Bibliothèque de M. Jules JOYANT

Artiste Peintre, Chevalier de la Légion-d'Honneur,

DONT LA VENTE AUX ENCHÉRES PUBLIQUES AURA LIEU

Par suite de son décès

Le Jeudi 22 Mars et les deux jours suivants

heure de midi.

HOTEL DES VENTES

RUE DROUOT, N. 5,

Salle n. 2,

Par le ministère de M*e* **POUCHET**, Commissaire-Priseur,

EXPOSITION PUBLIQUE

Le Mercredi 21 Mars 1855, de midi à cinq heures.

CE CATALOGUE SE DISTRIBUE :

Chez
{ MM. RIDEL, ancien Commissaire-Priseur, r. St-Honoré, 335.
POUCHET, Commissaire-Priseur, rue St-Honoré, 535.
DEFER, Expert, quai Voltaire, 21.

1855

ORDRE DES VACATIONS.

1re vacation. — Jeudi 22 Mars, à midi.

Dessins, Etudes peintes et Tableaux de M. Joyant.

2e vacation. — Vendredi 23 Mars, à midi.

Estampes, Dessins et Tableaux anciens. Recueils. Musées. Galeries, etc.

3e vacation. — Samedi 24 Mars, à midi.

Recueils, ouvrages à figures et Livres.

4e vacation. — Samedi soir, 7 heures.

Le restant des Livres.

CONDITIONS DE LA VENTE.

Elle sera faite au comptant.

Les acquéreurs paieront en sus des adjudications 5 cent. par franc applicables aux frais.

DÉSIGNATION

DES

Tableaux, Études peintes, Dessins et Aquarelles, par M. Joyant (Jules).

Tableaux.

1 — La Scola di San Marco, à Venise.
2 — L'hôpital des mendiants, à Venise.
3 — Une tour de l'arsenal, à Venise.
4 — Pont Rialto, à Venise.
5 — Église des Carmes, à Venise.
6 — Pont San-Lorenzo sur le canal Saint-Georges, à Venise.
7 — Vue d'une rue, à Venise
8 — Vue de Bologne.
9 — Façade de palais sur un canal.

Études peintes d'après nature, à Venise.

10 — Une place à Venise.
11 — Pont Rialto, étude de barques.
12 — Pont Rialto, au coucher du soleil.
13 — Palais ducal, vue prise de la mer.
14 — Pont Rialto.
15 — La douane de mer.
16 — Isle Saint-Georges.

17 — Intérieur d'une cour.
18 — Grand canal, église de la Salute.
19 — Palais ducal.
20 — Palais à Venise.
21 — Pont sur un canal.
22 — Une étude de palais.
23 — Vue sur le grand canal.
24 — Isle Saint-Georges.
25 — Quai des esclavons.
26 — Grand canal.
27 — Douane de mer.
28 — Isle Saint-Georges.
29 — Pont San-Lorenzo.
30 — Étude sur le grand canal.
31 — Casino de la villa Borghèse et ruine d'un Temple à Rome. (Deux études.)
32 — Procession à Bologne, d'après Bonnington.
33 — Une campanille à Venise.
34 — Étude de barques, d'après Bonnington.
35 — Marine, par un temps orageux.
36 — Plage au coucher du soleil, d'après Bonnington.
37 — Marine.
38 — Temple de Vesta.
39 — Étude de barques. (Cinq études sous le même numéro.)
40 — Deux Marines, d'après Gudin.
41 — Cinq études de paysages à Fontainebleau et en Dauphiné.
42 — Église Saint-Marc.
43 — Escalier des Géants à Venise.

44 — Place Saint-Marc.
45 — Vue de Venise, prise de la mer. (Deux études sous le même numéro).
46 — Vue du grand canal.
47 — Le pont Rialto.
48 — Quai sur le grand canal. (Deux études sous le même numéro.)
49 — Deux petites vues de Venise.
50 — Pont Rialto.
51 — Douane en mer.
52 — Grand canal, église de la Salute.
53 — Grand canal, soleil levant.
54 — Scola di San Marco.
55 — Etude de palais, à Venise.
56 — Vue d'un petit canal.
57 — Palais des ducs de Ferrare. Grand tableau non terminé.
58 — Vue du grand canal, le Rialto dans le fond. Tableau non terminé.
60 — Douane de mer.
61 — Une cérémonie à Venise. Tableau non terminé.
62 — Dix études faites d'après des tableaux du Musée du Louvre et de la galerie de Florence, d'après Ary de Vois, Carrache, Lenain, Micris, Rubens et Velasquez.
Cet article sera divisé.
63 — Quatre-vingt-neuf études, esquisses et ébauches peintes sur toile et sur papier.
Cet article sera divisé.

Dessins.

Ces dessins à la plume, lavés à l'encre, traités énergiquement et d'un grand effet, rappellent les plus beaux dessins de Canaletti et Guardi. Ils ont encore le mérite de représenter la première pensée des principaux tableaux du maître.

Vues de Venise.

64 — Douane de mer.
65 — Intérieur de la cour du palais des doges.
66 — Vue de la petite place Saint-Marc. (Deux dessins.)
67 — Vue de la place et de l'église Saint-Marc.
68 — Vue du palais des Foscari, sur le grand canal.
69 — Vue sur le grand canal.
70 — Petite place Saint-Marc.
71 — Pont Rialto. (Trois dessins sous le même numéro.) Sera divisé.
72 — Le grand canal.
73 — Palais des ducs de Ferrare.
74 — Palais ducal.
75 — Église de Saint-Gervais et Saint-Protais.
76 — Vue d'un petit canal.
77 — Église de Sainte-Marie-de-la-Charité.
78 — La douane.
79 — Palais des doges.
80 — Église des Carmes. (Trois dessins sous le même numéro.) A diviser.
81 — Pont Rialto.

82 — Vue du palais ducal.
83 — Église de la Salute.
84 — Grand canal.
85 — Intérieur de la cour du palais des doges.

Vues diverses d'Italie et de France.

86 — Vue d'Avignon et du palais des papes.
87 — Pont d'Avignon et palais des papes.
88 — Calvaire, à Avignon.
89 — Quartier degli Monti, à Rome.
90 — Porte San Miniato.
91 — Bologne. (Douze dessins.)
92 — La Scola di San-Marco.
93 — Porte de Trajan.
94 — Marché au poisson, à Rome.
95 — Vue, à Novara.
96 — Paysage, Fontaine de Vaucluse.
97 — Trente-sept dessins. (Ce lot sera divisé.)

Dessins à l'aquarelle.

Vues de Venise.

98 — Petit canal, à Venise.
99 — Place Saint-Marc.
100 — Place Saint-Marc.
101 — La douane.
102 — Marine.
103 — Marine.
104 — Marine.
105 — Paysage.
106 — Paysage.

Dessins en feuilles à l'aquarelle.

107 — Six dessins, vues du palais ducal, du grand Canal, à Venise, etc., etc.
109 — Cinq dessins, vues à Venise.
110 — Six dessins, vues à Venise.
111 — Six dessins, études de marine.
112 — Quatre dessins, vues à Venise, dont la place Saint-Marc.
113 — Cinq dessins, vue de la tour de Londres, vue de Bologne, vue du Rhin et de Suisse.
114 — Cinq dessins, vues de Bologne, Venise, etc.
115 — Cinq paysages.

Dessins divers au crayon. Études et Croquis.

116 — Onze grands dessins au crayon, vues à Venise.
117 — Trente-cinq dessins au crayon sur papier jaune, vues de Venise et autres, montés sous verre. Cet article sera divisé.
118 — Douze dessins au crayon sur papier jaune.
119 — Dix vues de Plombières.
120 — Vues de Venise, soixante-dix croquis au crayon.
121 — Vues de Rome et ses environs, huit dessins au crayon.
122 — Vues de Rome, quinze dessins, croquis au crayon.
123 — Vues de Rome, quarante-huit dessins au crayon.
124 — Croquis de vues en Italie et en Hollande.
125 — Douze dessins au crayon sur papier jaune.

126 — Études faites d'après des tableaux et fresques d'anciens maîtres primitifs italiens, quatre-vingt-treize dessins au crayon.
127 — Quatre-vingts croquis d'après des tableaux de grands maîtres.
128 — Études vénitiennes, quarante-huit croquis au crayon.
129 — Seize études de costumes de Rome.

Tableaux anciens.

130. **Bachuysen** (attribué à Ludolphe). Une tempête.
131. **Borsato**, peintre italien. Intérieur d'une chapelle, dans l'église Saint-Marc.
132. **Bourguignon.** Batailles. Deux tableaux.
133. **Du même.** Charges de cavalerie. Deux tableaux.
134. **Du même.** Charge de cavalerie.
135. **Chardin** (attr. à). Jeune fille vue à mi-corps.
136. **Coypel** (Noël). Flore et Pomone entourées d'Amours. Deux tableaux en pendants.
137. **Fragonard.** Études de deux enfants.
138. **Guardi.** Vues de Venise, dont une vue de *Scola di san Marco*.
139. — Vues d'arcs en ruine. Deux petits tableaux.
140. **Carle Maratte.** Nativité.
141. **Parrocel.** Un écuyer.
142. **Poussin.** (attribué au Guaspre). Paysage où des animaux passent un gué. Tableau de forme ovale.
143. **Swanevelt** (Herman). Deux paysages de forme ronde.

144. **Vanloo.** Le festin de Balthasar, esquisse.
146. **École vénitienne.** Saint Jérôme.
147. **École vénitienne.** Un enfant soulevant une draperie.
148. **Boissieu.** Un paysage.
149. **École française.** Deux portraits, homme et femme.
150. **Ecole italienne.** Christ mort sur les genoux de la Vierge.

Dessins anciens.

151. **Tiepolo** (Jean Baptiste). *Ecce Homo*, dessin à la plume et au bistre.
153. — Diverses études et croquis à la plume par Tiepolo et Guardi, 24 dessins.
154. — Trois dessins à la plume.
155. **Guardi.** Études de barques et gondoles vénitiennes, et une vue de l'arsenal. Deux dessins à la plume et au bistre.
156. **Boucher** (François). Études pour un repos de la Sainte-Famille en Egypte et études de têtes, trois dessins au crayon noir sur papier de couleur et rehaussé de blanc.
157. **Jeaurat.** Deux dessins. Études sur papier bleu rehaussé de blanc.
158. **Ecole française.** Dix-neuf dessins par Cochin, Wille fils, etc., etc.
159. — Quatre dessins, par S. Leclerc, Jeaurat et Huet.
160. — Quatre dessins. Paysage par Nicole, académie par Lethière, bataille par Simonini.

161. — Etudes et croquis de vues d'Italie, par Bidault.
162. **Gounod.** Études de têtes, académies, motifs de compositions. Cent quatre dessins au crayon, plusieurs sur papier de couleur et rehaussé de blanc.
163. — Études, académies, croquis, motifs de compositions. Dessins par Gounod, peintre. 2 vol. in-fol. dem.-rel.
164. — Études et croquis de paysages faits en Italie par un peintre du siècle dernier. 162 dessins. 1 vol. in-fol. vél.
165. — Portraits d'un peintre, et portrait de femme. Deux dessins au crayon noir attribués à Prud'hon.
166. — Dix livres de croquis.
167. — Borget (M.). Scène chinoise, dessin à l'aquarelle.
168. — Un lot de soieries, costumes italiens à l'usage des artistes.
169. —
170. — Une gondole vénitienne.
171. — Un modèle de navire.

Estampes.

Ecole italienne.

172. — **Tiepolo.** La vie de Jésus, fuite en Égypte. Suite de têtes, etc. 156 pièces à l'eau forte.
173. — Douze pièces d'après Tiepolo.
174. — Cinquante-huit pièces doubles de l'œuvre ci-dessus.

175. — Tableaux existant dans la chapelle de Sainte-Ursule, dans l'église de Saint-Jean et Saint-Paul à Venise. Huit pièces gravées à la manière noire par *Pian* et *Galimberte*, d'après Victor Carpatio, 1495. Rare.

176. — Dix-sept pièces d'après Le Titien, Paul Veronèse et autres maîtres vénitiens.

177. — Dix-sept pièces de la Galerie de Florence, par Masquelier. Épreuves avant la lettre.

178. — Cinquante-sept estampes par et d'après des maîtres italiens, plusieurs à l'eau forte.

179. — Sujets vénitiens. Huit pièces gravées par Flipart et Bartolozzi, d'après Longhi et Flipart.

180. — Deux candélabres sur les dessins de Raphaël et de Michel Ange.

181. — Cris de Bologne, d'après Annibal Carrache. 77 pièces.

182. **Vanni** (d'après). Vie de sainte Christine de Lorraine.

183. — La Psyché d'après Raphaël, par le Maître au dé et Augustin vénitien. 32 pièces.

Écoles flamande et allemande.

184. **Dyck** (Antoine Van). Paul Dupont ou Pontius, graveur au burin, épreuve avant la lettre, elle manque de conservation.

185. **Ecole flamande et hollandaise.** Dix pièces d'après Berghem, Rubens, Teniers, Van den Velde, etc., etc.

186. — Paysages, marines, animaux. Trente-trois pièces à l'eau forte par Francisque, Kobel, Van Bloemen, Verdussen, etc., etc.

187. — Les apôtres, la vie de Jésus, la Passion, saints et saintes. Cent quarante-six pièces par Collaert. Trente-huit pièces diverses par Sandrart, etc., etc.

188. — Vingt-deux pièces à l'eau forte pour les guerres de Belgique de Strada ; par W. Baur, D. Barrière, Courtois, Collignon, Jean Miele.

189. — Semideorum marinorum.... Les dieux marins dessinés et gravés par Ph. Galle. *Anvers*, 1587.

190. **Silvestre** (Israël). Vues de France et d'Italie, 21 pièces. — Paysages par Perelle, 23 pièces.

191. **Rigaud** (Jean). Vues des maisons royales de France. 30 pièces.

192. **Chauveau.** Vignettes pour les Métamorphoses d'Ovide.

193. **Ecole française.** Sujets d'après Natoire, Le Sueur, Champagne, Taraval, etc. 14 pièces.

194. — Sujets divers d'après Taillason, Fragonard. 25 pièces.

195. — Vingt pièces par Desprez, S. Bourdon, Subleyras, etc., etc.

196. — Le Benedicite et la gouvernante, d'après Chardin. Pièce d'après Vien. Sujets galants d'après Boucher. 16 pièces.

197. — Paysages, animaux, etc., par Le Prince, Louterbourg, Marc de Bye, Seeman, etc., etc. 84 pièces à l'eau forte.

198. — Vues et compositions diverses inventées et gravées à l'eau forte par Manglard. 32 pl. avec les numéros, plus 8 pièces avant les numéros.
199. **Greuze**. La malédiction paternelle et le fils puni.
200. — Six pièces gravées par Flipart, Jardinier, Lebas et Danzel.
201. — Dix pièces d'après Greuze gravées au crayon rouge.
202. **Boucher**. Six gravures en couleurs, une d'après Watteau.
203. **Boucher**. Sujets gracieux, scènes pastorales gravées par Demarteau. 69 pièces.
204. — Académies de femmes, d'après Lagrenée. 22 pièces.
205. — Marines et vues d'Italie gravées d'après Vernet. Trente-quatre pièces y compris deux eaux fortes par lui et son portrait.
206. **Fragonard** (d'après). Soixante-deux pièces gravées en manière noire par Saint-Non.
207. **Wille**. L'instruction paternelle, ancienne épreuve mal conservée.
208. — Études et principes de dessin. Soixante-quinze pièces à la manière du crayon rouge, par Demarteau.
209. — Études d'anatomie imprimées en rouge.
210. **Cochin** (d'après). Trente vignettes pour l'histoire de France du président Hénault.
211. — Vignettes pour les œuvres de Molière. *J. Punt del. et sculp.*, 1738.

212. **Moreau le Jeune.** Suite de douze pièces pour la Henriade de Voltaire, neuf pièces pour le Lutrin de Boileau. Vignettes pour les œuvres de Voltaire. 18 livraisons.

213. — Vignettes pour divers ouvrages, gravées d'après Gravelot, Eisen, etc.

214. — Deux gravures encadrées d'après Vanloo et Lagrénée, une d'après Boucher.

215. **Boissieu** (J. J. de). Paysages. 11 pièces.

216. **Joyant** (feu M.). Vues du grand canal à Venise, pièce à l'eau forte, plusieurs exemplaires.

217. Autre vue du grand canal à Venise, pièce à l'eau forte. Trois épreuves.

218. — Journal l'*Artiste*, vol. 9, 10 et 11. Texte et planches ; 6 livraisons, revue poétique du salon de 1841.

219. **Granet.** Intérieurs gravés à l'eau forte par Reinaud. 6 pièces.

220. — Vues de Rouen, sujets divers lithographiés par Bonnington et gravés en manière noire d'après lui. 22 pièces, plus un portrait d'après Reynolds.

Portraits.

221. — Les portraits des hommes illustres de la Galerie de Richelieu, par Vulson de la Colombierre. *Paris*, 1655, in-fol. v.

222. — Portraits de divers personnages, la plupart français, plusieurs par Habert. 29 pièces.

223. — Portrait de Marat, gravé par G. Zatta, d'après Verité; dans la marge du bas quatre vers italiens.

224. — Portraits de personnages de tous états au xvii° siècle, gravées et publiés par Montcornet. 120 pièces, plusieurs doubles.

225. **Custodis**, 1601. Portraits en pied de guerriers célèbres. 35 pièces.

226. — Portraits d'hommes savants, 146 pièces. Vignettes diverses, 50 pièces. Louis XIII en prière, par Léonard Gaultier, etc. 1 vol. in-4, demi-rel.

Costumes, Cérémonies, Fêtes, etc.

227. — Habitus præcipuorum populorum tam virorum quam feminarum singulari arte depicti. Nuremberg, 1577, in-fol., vél., fig. en bois col.

228. — Recueil d'estampes représentant les rangs, les grades, les dignités, suivant le costume de toutes les nations existantes, *Paris*, Duflos, 1780. 2 vol. in-fol., fig. col., cart.

229. — Costumes des anciens peuples, par d'André Bardon. *Paris*, Jombert, 1772. 2 vol. gr. in-4, fig. v. rac.

230. — Recherches sur les costumes et sur les théâtres de toutes les nations tant anciens que modernes, avec 56 estampes dont 45 au lavis. *Paris*, 1802. 2 vol. in-4, demi-rel.

231. — Caravane du sultan à la Mecque. Mascarade turque donnée à Rome par les pensionnaires de Rome en l'année 1748. 30 pièces à l'eau forte, par Vien, peintre. In-fol., cart.

232. — École de cavalerie, par de la Guerinière. *Paris*, 1736. 2 vol. in-8, v. figures par Parocel.

233. — Costumes militaires, par Parocel. 149 pl. in 4, v. ant.

234. — Recueil de 50 costumes pittoresques de Rome, gravés à l'eau forte par Pinelli. In-4 obl.

235. — Sacre et couronnement de Louis XVI. *Paris*, 1735, in-4, m. r. tr. dor.

236. — *Pompa funebris*..... etc. Pompe funèbre d'Albert, archiduc d'Autriche, décrite par Franquart. *Bruxelles*, 1624, in-fol. obl., fig. (64), demi-rel.

Lithographies.

237. — **Joyant** (feu M.). Vue de Venise lithographiée. Plusieurs épreuves avant la lettre et sur papier de Chine.

238. — **La princesse Charlotte Napoléon Bonaparte.** Vues d'Italie, douze pièces lithographiées, à plusieurs de ces paysages les figures par Léopold Robert. Trois portent le nom de Charlotte, cinq le nom de Napoléon, les autres sans nom.

239. — Sujets, marines, paysages. 51 lithographies par Charlet, Gudin, Isabey, etc., etc.

240. — Trente-deux lithographies par C. Vernet, Isabey, Gudin et autres artistes.

241. — Cinquante lithographies par divers artistes.
242. — Sujets lithographiés d'après M. Paul Delaroche, Charlet, etc. 25 pièces.
243. — Un lot d'estampes diverses et lithographies.

Musées, Galeries, Cabinets, Recueils d'Estampes, Architecture, etc., etc.

244. — Recueil d'estampes, connu sous le nom du Cabinet Crozat. *Paris*, impr. royale, 1729-42. 182 pl. Bel exemplaire de la 1re édition, avec l'adresse de Mariette. 2 vol. in-fol. v. rac.
245. — Recueil d'estampes d'après les tableaux des peintres les plus célèbres qui composaient le cabinet de M. Boyer d'Aguilles. *Paris, Basan.* In-fol., demi-rel., cart. 119 planches.
246. Recueil gravé d'après les tableaux du cabinet de M. le duc de Choiseul. *Paris*, Basan, 1771, gr. in-4 en feuilles. Anciennes épreuves.
247. — Theatrum artis pictoriæ.... A. J. Prenner. *Vienne*, 1728. 2 tomes en 1 vol., petit in-fol., fig. (80) cart. Recueil très-rare, d'après les tableaux de la Galerie de Vienne.
248. La Galerie de Rubens, du palais du Luxembourg, peinte par Rubens, dessinée par Nattier et gravée par les plus habiles graveurs. *Paris*, Duchange, 1710, gr. in-fol., fig., demi-rel. tr. dor. Belles épreuves avant les numéros.
249. La Galerie de Rubens dessinée et gravée par André Legrand. In-fol., fig., cart.

250. Imitation of ancient and modern drawings, by C. de Metz. London, in-fol., demi.-rel. Recueil rare.
251. — Collection de fac similes de dessins de grands maîtres du Cabinet Rogers. Londres, 1778. 2 vol. in-fol., demi-rel.
252. — Recueil de dessins originaux du Parmesan, gravés par Bossi. *Parme*, 1772. 29 pl. in-fol., demi-rel.
253. — Illustri fatti Farnesiani coloriti nel real Palazzo de Caprarola dai fratelli Taddeo Frederico e Ottaviani Zuccari, e disegnati e coll' aqua forte incisi in rame da Giorg. Gasp. de Prenner. *Roma*, 1748, gr. in-fol., demi-rel.
254. — Manuel du Muséum français par Toulongeon. *Paris*, Wurts, 1800. 3 vol. in-8, fig., v. ec. fil.
255. — Le Pausanias français, ou Description du Salon de 1806. *Paris*, 1808, in-8, fig. 62; et tome 2 des Paysages des annales du Musée, par Landon.
256. — Monuments des arts du dessin chez les peuples tant anciens que modernes, recueillis par le baron Vivant Denon. *Paris*, 1829. 4 vol. in-fol., cart.
257. - Peintures d'Annibal Carrache à la galerie Farnèse, gravées par Cesio, in-fol. en feuilles.
258. — Les peintures de Louis Carrache au cloître de Saint-Michel in Bosco. *Bologne*, 1694 (texte italien), in-fol., fig. (20), br.

259. — Les pitture di Pelligrino Tibaldi et di Niccolo Abbati esistenti nel instituto de Bologna. *Venezia*, 1756, in-fol., fig. (41), demi-rel.

260. — Les travaux d'Ulysse peints à Fontainebleau par le Primatice. 50 pl. gravées à l'eau forte par Théodore Van Thulden, 1633, petit in-fol., cart.

261. — Vita de A. D. Gabiani Pittor Florentin. In Firenze, 1772, in-fol., v. r. 100 pl. gravées d'après les compositions de ce maître.

262. — Pitture scelte e dichiarate da Carla Caterina Patina, *in Colonia*, 1691. In-fol., cart., fig. d'après le Titien et Paul Véronèse.

263 — *Gerardi de Lairesse*. Cent cinquante-six planches, partie gravées à l'eau forte, par Gerard de Lairesse, les autres d'après ses tableaux et dessins, et éditées par N. Visscher. In-fol., demi-rel.

264. — Les Loges de Raphaël au Vatican, gravées par Chaperon. In-fol., br.

265. — Histoire de Joseph. Dix figures gravées par le comte de Caylus sur les modèles du fameux Rembrandt. *Amsterdam*, 1757, in-4, demi-rel.

266. — La vie de saint Bruno, peinte par Lesueur, gravée par Chauveau. *Paris*, Cousinet. 22 pl. Belles épreuves, in-fol., v.

267. — Sujets divers gravés d'après Rembrandt. 21 pièces in-4, cart.

268. — Recueil de 300 têtes et sujets gravés par le comte de Caylus, in-4, v. m.

269. — Recueil de figures drapées par Parizeau et composition d'après De Larue, 1762. In-fol. obl. demi-rel.

270. — Recueil des meilleurs dessins de Raymond Lafage, gravés par les plus habiles graveurs et mis en lumière par les soins de Van der Cruggen dont le portrait est peint par Largillière. In-fol., fig. (61) v.

271. — OEuvre de Marc Ricci, 1730. Vingt pièces gravées à l'eau forte; autre suite dédiée au comte Algarotti, 1743. 24 pièces. Suite d'après Ricci par J. Sampiccoli, 13 pièces, plus le portrait de Ricci d'après la Rosalba. Paysages et marines par Manglard. 35 pièces avant les numéros. In-fol., demi-rel.

272. — Capricci di varie Battaglie di Gio Guglielmo-Baur, 1635. 30 pièces. Vue de Rome à l'eau forte, à chaque les initiales G. M. 24 pl. in-8 obl., vél.

273. — Métamorphose. J. Wilhelm Baur, inventor et fecit. *Viennæ Austriæ*, 1641. In-4 obl., fig. (150). Rare.

274. — Encyclopédie pittoresque de Sweback, dit Desfontaines. 5 vol. in-4, bas., pl. au trait.

275. — Fantaisies par Sweback. *Paris*, 1806, in-4, fig. à l'eau forte, demi-rel.

276. — Collection de toutes espèces de bâtiments de guerre et bâtiments marchands par Beaugean. 6 livraisons in-4, en feuilles.

277. — Histoire des sept enfants de Lara, par Otto Vænius. *Anvers*, 1612, in-4. 40 pl. gravées à l'eau forte par Tempeste. Bel exemplaire avec le titre.

278. — Figures des Métamorphoses d'Ovide par Tempeste.

279. — Figures en bois par Virgile Solis, autres par Chauveau.

280. — Histoire de l'Hôtel royal des Invalides, dessiné et gravé par Cochin. *Paris*, Desprez, 1736. In-fol., v. r. Bel exemplaire.

281. **Watteau** (Antoine). Fêtes vénitiennes. Scènes pastorales et champêtres. 27 pièces gravées par Aveline, Benoit Audran, Cochin, Larmessin, Liotard, Moyreau, Scotin, Tardieu, etc.

282. — Figures de différents caractères, de paysages et d'études, dessinées d'après nature par Antoine Watteau, gravées à l'eau forte par les plus habiles peintres et graveurs du temps, tirées des plus beaux cabinets de Paris. 2 vol. in-fol., cart. 1er vol., pl. 1 à 132. 2e vol., pl. 133 à 350. Recueil rare.

283. — La Pucelle ou la France délivrée, poëme héroïque par Chapelain. *Paris*, Aug. Courbe, 1656, in-fol., riche reliure, fleurs de lys et armes. En tête du volume, le portrait d'Henri d'Orléans par Nanteuil et fig. par A. Bosse, d'après Vignon.

284. — Fables nouvelles par de La Motte. *Paris*, Duprey, 1719, in-4, v., fig. (100) par Gillot, Tardieu, Picart, Edelinck, Simoneau, Cochin.

285. — Un double des fables de La Motte.

286. — Vignettes des fables de La Motte, in-8 obl. m. r. Épreuves avant les retouches, tirées à part du texte.

287. — Le Moyen âge et la Renaissance. 36 livraisons in-4.

288. — L'art de dessiner de Jean Cousin. *Paris*, Jean, 1821, in-4 obl.

289. — Anatomie des formes extérieures du corps humain appliquée à la peinture, à la sculpture et à la chirurgie, par Gerdy. *Paris*, 1829, in-8, br.

290. — Dissertation physiologiste de M. P. Camper. *Utrecht*, 1791, in-4, fig.

291. — Anatomie du gladiateur combattant, par Salvage. *Paris*, l'auteur. 1812, in-fol., fig., demi-rel.

292. — Nouveau recueil d'ostéologie et de myologie, dessiné d'après nature par Louis Gamelin de Carcassone. *Toulouse*, 1779. 2 part. en 1 vol., in-fol., demi-rel. 2 planches à l'eau forte par Gamelin en 1778. Les autres d'après lui, par Lavallée.

293. — Études d'anatomie à l'usage des peintres. 42 pièces en rouge.

294. — Planches anatomiques à l'usage des jeunes gens qui se destinent à la médecine, la sculpture et la peinture, par Dutertre. *Paris*, 1823, in-4, fig., cart.

295. — Étude de peinture dessinée par Jean Battiste Piazetta et gravée par Pitteri (texte italien). *Venise*, 1760, in-fol.
296. — Recherche sur la tapisserie de Bayeux, par l'abbé Delarue. *Caen*, 1825, in-4, br.
297. — Tableau de l'histoire romaine, œuvres posthumes de Milot. *Paris*, 1796, in-fol., fig. d'après Gravelot, Saint-Aubin et autres.
298. — Figures pour l'histoire de France, dessinées par Moreau Lejeune, avec discours de M. Garnier, in-4.

Sculpture, Architecture, Perspective, etc.

299. — Musée des Antiques par Bouillon. *Paris*, Didot, 1827. 3 vol. in-fol. demi-rel.
300. — Musée des Antiques dessiné par Bouillon. 9 livraisons in-fol.
301. — L'augusta Ducale Basilicæ del l'evangelista San Marco, etc. In *Venezia*, 1761. Gr. in-fol., fig.
302. — Figures d'après l'antique. Statues, bas-reliefs, lampes antiques, etc., détachées des antiquités de Monfaucon. 3 vol. petit in-fol., demi-rel.
303. — Admiranda romanorum antiquitatum. P. S. Bartoli. *Roma*, 1693, in-fol., fig. (82), obl., v. rac.
304. — Icones et Segmenta, etc. Bas reliefs antiques gravés à l'eau forte par François Perrier en 1645. 50 pl., avec l'adresse de la veuve Perrier et de Poilly. In-fol., demi-rel.

305. — Statues antiques par Perrier. *Paris*, 1637, chez la veuve Chereau. Petit in-fol. 100 pl. à l'eau forte.

306. — L'art de science et de la vraie proportion des lettres attiques ou antiques, autrement dictes romaines, selon le corps et visaiges humain, etc., par maitre Geoffroy Thory de Bourges. *Paris*, Vinant Gautherot, 1549. In-8 vél.

307. — Observations sur les antiquités d'Herculanum, par MM. Cochin et Bellicard. *Paris*, Jombert, 1755. In-12, v. m.

308. — Imagini delli dei di gl'antichi di Vicenzo Catari Reggiano. *In Venitia*, 1647, in-4, fig. en bois. in-4, v.

309. — Saggi sul ristabilimento dell' antica arte de Greci e Romani Pittori del Signor abate don Vincenzo Requeno. *Parma*, 1787. 2 vol. in-8, cart.

310. — De l'usage des statues chez les anciens. Essai historique. *Bruxelles*, 1768. In-4, v. f.

311. — Libri de reædificatiora dece Leonis Baptista Alberti Florentini. *Parisiis*, 1512, in-8, fig., v. filet.

312 — Recueil de statues, groupes, fontaines, termes, vases du parc de Versailles, gravé par S. Thomassin. *La Haye,* 1723, in-4, fig., br.

313. — Le imagini delli dei di gli Antichi Vincenzo Cartari. *In Venetia*, 1580, in-4, fig., v.

314. — Chef-d'œuvre de l'antiquité sur les beaux-arts, par Poncelin de la Roche Tilhac. *Paris*, l'auteur, in-fol., fig., demi-rel.

315. — Description historique, chronologique des monuments de sculpture réunis au Musée des monuments français, par Lenoir. *Paris*, an VI. In-8, br.

316. — Musée des monuments français. Histoire de la peinture sur verre, par Lenoir. *Paris*, 1803, in-8, cart.

317. — Musée des monuments français, par Lenoir. 5 vol. in-8, bas. La peinture sur verre, du même, in-8, bas. Considération sur les arts du dessin par Lenoir. *Paris*, Mondor, 1834.

318. — OEuvre de Falconet. *Lausanne*, l'auteur, 1781, 6 vol. in-8, br.

319. — Description des pierres gravées du duc d'Orléans. *Paris*, 1784. 2 vol. petit in-fol., v. m.

320. — Le Gemme antiche figurate di Leonardo Agostini. *Roma*, 1686. 2 vol. in-4, fig., vél.

321. — Recueil de pierres gravées. *Paris*, Mariette, 1737. 2 vol. in-4, v.

322. Templi Vaticani historia. *Rome*, 1696, in-fol., v. gr. Fig. représentant des vues de Rome et du Vatican, et numismatique des papes.

323. — Notizie della santa Casa di Maria Vergine. *Loreta*, 1769, in-4, fig. en bois, br.

324. — Histoire de l'architecture par Hope. *Milan*, 1841 (en italien), in-8, fig., br.

325. — Monumenti antichi inediti Spiegati ed illustrati da G. Winkelman. *Roma*, 1821. 3 vol. in-fol. 62 pl.

326. — Designs for small pitturesque Cottages and Huntrige boxes, by Gyflord, architect. *London*, 1807, in-4, fig.

327. — Les cinq ordres d'architecture. Manuscrit, calques.

328. — Application de la perspective linéaire aux arts du dessin, par Thibault. *Paris*, 1827. 2 vol. petit in-fol., fig., demi-rel.

329. — La perspective pratique nécessaire à tous peintres, graveurs, sculpteurs, architectes, orfèvres, brodeurs, par un parisien de la Compagnie de Jésus. *Paris*, Tavernier, 1642, in-4, fig., vél.

330. — Traité des pratiques géométrales et perspectives enseignées dans l'académie de peinture et sculpture, par Bosse. *Paris*, 1665, in-8, fig., v.

331. — Pratiques de la géométrie sur le papier et sur le terrain, par Leclerc. *Amsterdam*, Mortier, 1691, in-12, fig., v.

332. — Traité de perspective à l'usage des artistes, par Jeaurat. *Paris*, 1750, in-4, fig., v. m.

333. — OEuvre de mathématique par Samuel Marolois. *Amsterdam*, Janssens, 1628, petit in-fol., fig., v.

334. — Règle de la perspective de Vignole, commenté par le Père Ignace Dante (en italien), in-fol., br.

335. — Les quatre livres d'André Palladio (en italien). *Venise*, Carempollo, 1581, in-fol., fig., demi-rel.

336. — Antiquités d'Herculanum, gravées par David, avec des explications par Maréchal. *Paris*, 1780. 12 vol. in-4 en feuilles.

Ouvrages sur la Peinture, Vies des Peintres, Biographies d'artistes, Catalogues, etc.

337. — Vie des peintres par los Marrito. *Florence*, 1730 (en italien), in-4, vél.

338. — Vite di Pittori, sculptori, ed architetti moderni da Lioni Pascali. *Roma*, 1730 à 36. 2 vol. in-4, fig., vél.

339. — Vies des peintres et sculpteurs génois, écrites par C. G. Ratti (en italien). *Gênes*, 1769. 2 vol. in-4, cart.

340. — Abrégé de la vie des plus fameux peintres, par d'Argenville. *Paris*, 1745. 2 vol. gr. in-4, vél.

341. — Portraits de plusieurs célèbres peintres du xvii° siècle, dessinés et gravés par Ottavio Leonie, et vie de C. Maratte par Bellori en 1689 (en italien). *Rome*, 1731, in-4, fig. (12), v.

342. — La vie des peintres, sculpteurs et architectes génois de Raphaël Soprani. *Gênes*, 1774 (en italien), in-4, cart.

343. — La vie des peintres, sculpteurs et architectes du pontificat de Grégoire XIII, 1572 à Urbain VIII en 1642, par Baglione, et la vie de sainte Rose écrite par Passeri (en italien). *In Napoli*, 1738, in-4, cart.

344. — Vite di pittori, scultori ed architetti Perugini, da Lione Pascoli. In *Roma*, 1732, in-4, br. en cart.

345. — Le vite di pittori, scultori et architetti moderni scritte di Gio Pietro Bellori. *Roma*, 1672. Portraits gravés par Clouet, dont celui du Poussin. In-4, v.

346. — Entretiens sur les vies et sur les ouvrages des plus excellents peintres, par Felibien. *Paris*, 1696. 2 vol. in-4, v. porph.

347. — Le vite di pittori di Gli scultori et architetti Veronesi, del signor Bartholomeo. *In Verona*, 1718, in-4, br. en cart.

348. — Le vite di pittori et architetti scrite da Gio Baglione. *Roma*, 1642, in-4, v. f.

349. — Vite di Pittori, scultori ed architetti di G. B. Passeri. *Roma*, 1772, in-4, v. f.

350. — Recueil historique de la vie et des ouvrages des plus célèbres architectes, par Felibien. *Paris*, veuve Seb. Cramoisy, 1687, in-4.

351. — Vies des peintres, sculpteurs et architectes de 1641 à 1673, de J. B. Passari, peintre et poëte (en italien). *Rome*, 1772, in-4, br.

352. — Ritratti di alcuni celebri pittori del secolo XVII, designati ed intagliati in rame dal Cavaliere Ottavio Lioni. Sic aggiunta la vita di Carlo Maratti, scritta da Gio Pietro Bellori, 1689, in-4, fig. v.

353. — Le maraviglie dell' arti onero le vite de gli illustre pittori Vereti, e dello stato descritte

dal Cavalier Carlo Ridolfi. *In Venetia*, 1648, in-4, vél. Portrait gr. par Giac. Riccini.

354. — Histoire des plus célèbres amateurs italiens, par Dumesnil. *Paris*, Renouard, 1853, in-8.

355. — La vie de Piazetta, in-fol.

356. — Vies des plus célèbres architectes, par d'Argenville. *Paris*, Debure, 1787. 2 vol. in-8.

357. — Vie des peintres, par Vasari (en italien). *Florence*, 1770. 7 vol. in-8. Portraits de peintres, vél.

358. — Racolta de alcuni opuscoli sopra varie materie di pittura, sculpture e darchitettura scelte da Philippo Baldinucci. In *Firenze*, 1767, in-4, br.

359. — Monumenti di pittura e scultura trascelti in Mantova ove nel suo territorio. *Mantova*, 1827, in-fol. br. 24 pl. au trait.

360. — Studio di Pittura ad uso de licci del Mattioli. *Padova*, in-4 obl., br. 24 pl.

361. — De la peinture, par Léon Alberti. *Basle*, 1550, in-12, demi-rel.

362. — L'art de la peinture, par Dufresnoy. *Paris*, 1668, in-8, veau.

363. — Felsina Pitriece. Vie des peintres de Bologne, par Malvasia. *Bologne*, 1678. 2 vol. gr. in-4, demi-rel., fig. d'Augustin Carrache.

364. — Idea del tempio della pittura da Gio Paolo Lomazzo, pittore. *Milan*, 1590, in-4, vél.

365. — Histoire de l'art chez les anciens, par Winkelman. *Paris*, Janssens, an II de la république. 3 vol. gr. in-4, fig., demi-rel.

366. — Sentiments sur la distinction des diverses manières de peindre, dessinés et gravés, et des originaux d'avec leurs copies, par Bosse. *Paris*, l'auteur, 1649.

367. — Storia dell' accademia Clementina, di Bologna. In *Bologna*, 1739. 2 vol. in-4, v. m.

368. — Storia pittoria della Italia dell abate Luigi Lanzi. *Firenze*, 1822. 6 vol. in-8, br.

369. — Sur la situation des beaux arts en France, ou lettre d'un danois (Brun Neergard). *Paris*, 1801, in-8, br. Vignette d'après Prud'hon, le Triomphe de Napoléon, gravée à l'eau forte par Roger.

370. — Observazioni sopra il libra della Felsina Pittrice. Per discesa da Raphaëllo da Urbino dei Carracci. Da *Vincenzo Vittora* In-8, vél. *Roma*.

371. — Trattata della pittura di Lionardo da Vinci. In *Parigi*, 1651, in-fol., fig., vél.

372. — Recueil de quelques pièces concernant les arts, extraites de plusieurs Mercures de France. *Paris*, Jombert, in-12, v. m.

373. — Les trois siècles de la peinture, par Gault de Saint-Germain. *Paris*, 1808, in-8, demi-rel.

374. — La peinture, poëme par Mierre. *Paris*, s. d. in-4, fig. v. m. La peinture, poëme, in-4,

375. — Études d'anatomie à l'usage des peintres, dessinées par Monnet et gravées par Demarteau. In-fol. br., imprimé en rouge.
376. — Idée de la perfection de la peinture, desmontrée par les principes de l'art, par Roland Freart, sieur de Chambray. *Au Mans*, 1662, in-4, v.
377. — Cours de peinture, par de Piles. *Paris*, Estienne, 1708, in-12, v.
378. — L'art de peindre de C. A. Dufresnoy. *Paris*, Langlois, 1673. in-12, v.
379. — Les quatre livres d'Albert Durer, traduits par Louis Maigret Lionnais du latin en français. *A. Arrhnen*, 1614, in-fol., bas.
380. — Essai sur la peinture, par Diderot. *Paris*, an IV. In-8, br.
381. — Cabinets de singularités d'architecture, peinture, sculpture et gravure, par Florent le comte. *Paris*, Leclerc, 1689. 3 vol. in-12.
382. — Un second exemplaire. Étienne Picart, 1700. Manque un vol.
383. — Histoire des peintures sur majoliques, faites à Pesaro et dans les lieux circonvoisins, traduits de l'italien par Henri Delange. *Paris*, 1853, in-8.
384. **Vingt-cinq volumes in-8 et in-12, reliés et brochés, sur les beaux-arts**, dont : Peinture pratique par J. B. Corneille, 1684. Vies des premiers peintres du roi depuis Le Brun, 1752. Vies des architectes par Pingeron, 1791, 2 vol. et autres ou-

vrages sur la peinture, par Hebert, Dubos, Lacombe, Vatelet, Depiles, Cochin, Rouquel, etc.. de 1766 à 1784. *Cet article sera divisé.*

385. — Histoire de la peinture en Italie, par Lanzi (en italien). *Pise*, 1815. 6 vol. in-12, demi-rel.

386. — Leçons données dans l'académie royale de peinture et sculpture, par A. Bosse. *Paris*, 1665, in-8, v.

387. — Douze vol. in-8 (en italien). Sur les beaux-arts. De la peinture vénitienne, 1772. 2 vol. in-12, br. — Description des peintures, sculptures et architectures de Rome, par Titi. *Rome*, 1763. — Dialogue du dessin, par Botari. *Firenze*, 1776. — Dialogue sur la peinture, par Louis Dolce. *Florence*, 1735. — Notice sur les peintres, sculpteurs et graveurs de la citté de Bassano. *Venise*, 1785, br., et autres ouvrages par divers auteurs.

388. — Réflexions sur la peinture, par Armand, 1808, in-8, br. en cart.

389. — Les portraits ou traités pour la physionomie, par M. Jean Baptiste de Rubeis. *Paris*, 1809, in-4, br.

390. — Theorie on the classification of beauty and deformity and their correspondence with physiognomonic expression, by Marie Anne Schimmelpenninck. *London*, 1815, in-4, fig., cart. — Mémoire sur la peinture à l'encaustique, par Caylus. *Gênes*, 1755, in-8, b.

390 *bis*. — École de la miniature, ou l'art d'apprendre sans maître. *Paris*, 1817, in-12, demi-rel.

391. — Notions pratiques sur l'art de la peinture enrichie d'exemples, d'après les grands maîtres par John Burnet, 3 parties. *Paris*, 1835, in-4, rel. en percaline, fig. noires et coloriées.

392. — Méthode pour apprendre le dessin, par Jombert, ouvrage enrichi de cent planches. *Paris*, 1755, gr. in-4, vél.

393. — Des Passions, par Gault de Saint-Germain. *Paris*, 1804, in-8, fig., br.

394. — Essai comparé sur le sublime et le beau, par Uvedale price (en anglais). *Londres*, 1810. 3 vol. in-8, cart.

395. — Principes abrégés de la peinture, par Dutens. *Tours*, 1779, in-12, v.

396. — Le Fisonomia dell huomo et la celeste, da Gio Battista della Porta. In *Venetia*, 1652, in-8, fig., demi-rel.

397. — Notice sur les principaux peintres de l'Espagne, par Louis Viardot. 1829, in-8, br.

398. — Dictionnaire des peintres espagnols, par Quillet. *Paris*, 1816, in-8, demi-rel.

399. — Descrizione Odeporica della Spagna... Voyage et notice sur les beaux arts en Espagne. par A. Conca. *Parme*, 1793 et 97.

400. — Pitture, sculture, architettura de Padova, da Pietro Brandolese. In *Padova*, 1795. in-8, br.

401. Essais sur la restauration des anciennes estampes et des livres rares, par Bonnardot Parisien. *Paris*, 1846, in-8, br.

402. Dictionnaire des graveurs anciens et modernes, par Basan. 1791, 3 vol. in-8, d.-rel.
403. Notizie istoriche degl'intagliatori opera di Gio. Gandinelli Sanese. *Siene*, 1771, 3 vol. in-8, br.
404. Œuvre de Raphaël Mengs, peintre (en italien). *Paris*, 1780, 2 vol. in-4, d.-rel.
405. Vie de N. Poussin, par Gault de Saint-Germain. *Paris, Didot*, 1806, in-8, fig., d.-rel.
406. Le Grand Livre des peintres, par Gérard de Lairesse. *Paris*, 1787, 2 vol. gr. in-4.
407. Œuvres de Raphël Mengs. 1786, in-4, br.
408. Histoire des peintres de toutes les écoles, depuis la renaissance jusqu'à nos jours, par Ch. Blanc. *Paris, Renouard*, in-fol., fig., 126 livr.
409. Notice historique sur Prud'hon, par Voiart. *Paris, Didot*, 1824, in-8.
409 bis. Notice sur la vie et les ouvrages de Léopold Robert, par Delecluze. *Paris*, 1828, in-8, fig.
410. Vie d'Antoine Canova, par Melchior Missirini (en italien). 1824, in-8, cart., fig.
411. Opi posthume dell' Abatte don Luigi. 1817, tom. 1 et 2, in-4, d.-rel.
412. Idée de la perfection de la peinture, par Roland Freart, sieur de Chambray. *Au Mans*, 1662, in-4, v.
413. Vie de Léopold Cicognara, raisonneur sur les beaux arts. *Milan*, 1834, in-12, br.
414. Catalogue de la Bibliothèque de la librairie d'art du comte de Cicognara. *Pisa*, 1821, 2 vol. in-8, br., rare.

415. Catalogue de l'OEuvre de N. Cochin, par Jombert. *Paris*, 1770, in-8, d.-rel.
416. Catalogue des Estampes de Norblin. In-8.
417. Catalogue raisonné d'une collection de livres sur les arts, réunis par J. Goddé. *Paris*, 1850, in-8, br.
418. Manuel du libraire et de l'amateur de livres, par Brunet. *Paris*, 1810, 3 vol., d.-rel.
419. Saggio istorico della Real Galleria di Firenze. *Firenze*, 1779, 2 vol. in-4.
420. Galerie impériale et royale de Florence. *Florence*, 1817, in-8, d.-rel.

Histoires, Voyages pittoresques & Recueils de vues d'Italie, de France et de divers pays.

421. **Canaletti** (Antoine). Vues de Venise. 23 pièces gravées à l'eau-forte ; elles sont fort rares.
422. **Canaletti** (d'après). Vues de Venise, par Visentini. 36 pièces, y compris les portraits de Canal et Visentini. In-fol.
423. Vues de Venise, par Marieschi. 22 pièces, compris le portrait et le titre.
424. Vues de Venise. 22 pièces.
425. Vues de Venise, par Th. Viero, vénitien.
426. — Cent Vues de Venise, par Lucas Calevaris.
427. Prospectus Magne, Canalis Venetiarum. *Venetis*, 1742, 2me partie, 1751, in-fol. obl., cart.
428. Vues de Venise, *J.-F. Costa del. et sculp.* 53 pièces.

429. Recueil des vingt-quatre Vues de la ville de Florence, gravées par Zocchi. *Florence*, 1754, in-fol., d.-rel.
430. Vue de Bologne. *Pamfili*, 1786, 50 planches in-4.
431. Vues diverses de Rome, par Piranèse et Rossi. Vue de Dresde, par Canaletto. 27 pièces.
432. Photographie, Vues de Venise et autres. 8 pièces.
433. — Quarante-huit pièces du Voyage de Sicile, par Houel.
434. Pise illustrée par A. Morrona. *Livourne*, 1822 (en italien), 3 vol. in-8, br.
435. Voyage de Naples et Sicile, par Richard, abbé de Saint-Non. *Paris*, 5 vol. in-fol., fig., d.-rel.
436. Un premier volume du voyage de Naples et Sicile de Saint-Non. In-fol., d.-rel.
437. Itinéraire des Alpes, Scheuchzeri, Pierre van der Aa. 1723, 2 vol., in-8, v., r.
438. Les Délices d'Italie, ouvrage enrichi de figures. *Paris*, 1787, 4 vol. in-12, fig.
439. Turin à la portée de l'étranger, par Parolette. *Turin*, 1826, in-12, fol., cart.
440. Description de Rome antique, par Nardini (en italien). *Rome*, 1771, 4 vol. in-8, fig., v.
441. Nouveau Recueil de Vues antiques de Rome et ses environs. *Rome*, 1795, in-4, mar. r., dent.
442. Itinéraire de Rome, par Vasi. *Rome*, 1806, 2 vol. in-8, cart.
443. Voyage historique et littéraire en Italie, par Valery. 5 vol. in-8, d.-rel.

444. Neuf volumes sur Venise, en français et en italien :
Guide à Venise, par Moschini. 1815, 4 vol. in-12, br. — L'Etranger à Venise. 1771. — Histoire de Venise, par Francesco Sansovino. 1581, in-4. — Relation de la ville et république de Venise; *A Cologne, Pierre Marteau*, 1672. — Huit Jours à Venise. 1827. — Cité de Venise. 1649.

445. Les plus beaux monuments de Rome ancienne, par Barbault. gravés en 128 planches. *Rome, Bouchard*, 1761, bel exempl., v. éc., tr. dor.

446. Dix-huit volumes in-8, en italien et en français, sur Venise, sur Rome, etc., dont :
Rome antique et moderne. 1653, 4 vol. — Peintres de Padoue. — Guide de Ferare et de Venise. — Peintres genevois. — Duchés de Florence et de Parme. — Voyage en Italie et en Sicile, etc., etc.

447. Histoire complète de la ville de Berne, par Stapfer. *Paris*, 1835, in-4, fig, br.

448. Châteaux de France, par Bourgeois. *Paris*, 1818-19. 80 pl. lithog., plus 8 pl. par Vauzelle, in-fol. obl., d.-rel.

449. Les Antiquités et choses les plus remarquables de Paris, recueillies par Pierre Bonfons. *Paris*, 1608, in-8, v.

450. Voyage sentimental de Sterne. *Paris, Dufour*, 2 vol. gr. in-4, fig. de Monsiau.

451. Ambassade en Chine, par Jacob van Meurs. *Leyde*, 1665, in-fol., fig., v.

452. Vues en Egypte, d'après les dessins originaux de Louis Mayer, en la possession de sir Robert Ainslie. *Londres*, 1802, 48 pl. color., in-fol. br. en carton.
453. Voyage de la Pérouse. *Paris*, 1797, 4 vol. in-4, v., fil., tr. dor.
454. Voyage de la Pérouse, par le citoyen de la Billardière. *Paris, Jansen,* an VIII, 2 vol. in-4, et atlas in-fol., v.
455. Flore d'Afrique. 8 liv.
456. Description de l'Arabie, par Niebuhr. *Paris*, 1779, fig., v. porph.
457. Description de l'univers, par Allain Manesson Mallet. *Paris*, 1683, 5 portraits par Giffart, fig., v.

Livres sur la Théologie, l'Histoire, Sciences et Arts, Belles-Lettres, etc., etc.

458. Biblia sacra. *Lugdini, G. Rouillu,* in-8, fig. (160) en bois.
459. La Sainte-Bible, traduite en français sur la Vulgate. *Bruxelles,* 1700.
460. L'Ancien et Nouveau Testament, par le maistre de Sacy. *Blaise,* 1815, in-4, fig., d.-rel.
461. Bible en hollandais, avec fig. de Luycken. 1711, 5 vol. in-12.
462. Actes des Apôtres. — Le Nouveau Testament en latin et en français, édition ornée de figures, de Moreau le jeune. *Paris, Didot,* 1798, gr. in-4, fig. avant la lettre, d.-rel.

463. La via della croce rime sacre di Girolamo Baruffaldi. *Bologne*, 1732, pet. in-fol., fig. en bois, cart.
464. Biblia sacra (en hollandais). *Anvers*, 1657, fig. en bois, in-8, rel. en bois.
465. Les Miracles de l'annonciade, 40 figures par Callot. 1619, in-8, vél. bl.
466. Trimphus Jesu-Christi, par B. Riccium. *Antwerpiæ*, *Adrianus Collaert*, fig. sculpsit. 1608, in-4, vél., 70 pl. Belles épreuves
467. La Vie de Jésus, inventé et dessiné par Gillot, et gravé par Huquier. In-4. vél.
468. Ad vera pietatis Patriæque libertatis studiosis Jacobus Verheiden Graviensis. In-fol., fig., en feuille (manque le titre).
469. Biblia sacra. *Venetiis*, 1589, in-4, fig. en bois, vél.
470. Les Aventures de la Madona et de François d'Assise, par Renoult. *Amsterdam*, 1701, in-12, fig., cart.
471. Epistole et Evangili dal remigio. *In Venetiæ*, 1602, in-4, fig. (en tête une figure curieuse du Jugement Dernier).
472. Harmoniæ evangelicae autore Andrea Osiandro. 1540, in-8, fig. en bois.
473. De Rebus memorandis.... Le Triomphe de Pétrarque. *Ausbourg*, 1541, fig. en bois, pet. in-fol., d.-rel.
474. Théâtre des cruautés des Hérétiques. In-4, fig., m. r. (manque le titre et le prologue).

475. Legendario Vulgare dove si contiene la vita de tutti li sancti. *In Venigia, Buidoni*, 1551. in-fol., fig. en bois, vél.

476. Historiche Chronyck.... Jacob Meurs. *Amsterdam*, 1600, 2 vol. in-fol , fig., vél.

477. Ænnei Senecæ opera à Justo Lipsio. *Antverpiæ, Plantiniana*, 1652. Portrait par C. Galle, in-fol., vél.

478. Les Fastes universels, par Buret de Long-Champs, *Paris*, 1821, in-fol. obl., cart.

479. Titi Livi.... Schoeffer. 1533 (en allemand), in-fol., fig. en bois.

480. La Vie de Jean-George Trissinus, par Castelli (en italien). *Venise*, 1753, in-4, vél., fig.

481. Laurentii Pignorii Patavini mensa isiaca magna deum matre, *Amstelodami*, 1669, in-4, vél.

482. Marcus Tullius, Officia M. T. C. *Ausbourg*, 1537, in-fol., fig. en bois.

483. Lettre du comte de Comminge. *Paris, Sébastien Jorry*, 1764, fig. d'Eisen, in-8, m. r.

484. Joseph, par M. Bitaubé. *Paris, Didot*, 1786, in-8, vél., fig., m. v., dent. tabis tr. dor.

485. Caroli Cigonii de rep. Atheniensium, libri IIII, Bononiae. 1564, in-8, v. f., fil., tr. dor.

486. C. Julii Cæsaris Comentarium, Basiliae. 1558, in-12, rel. en bois et fermoir.

487. Epistole et Registro Beatissimi Gregori Christophorus Pieris Bigas. 1505, in-fol., fig., v., fermoir.

488. Discours politique ou mémoire. — Les Mémoires du duc de Rohan. 1644, in-12, v. f., tr. dor.
489. Satyre menipée à Ratisbonne, Mathias Keruer. 1644, in-12, fig., vél.
490. Les trois premiers livres de l'Histoire de Diodore Sicilien. 1541, on les vend à la grande salle du Palais, chez Charles les Angeliers frères, in-8.
491. Les Epîtres familières de Marc-Tulle Cicéron, trad. par Estienne Dolet. *A Lyon, Thibaud Payan*, 1549, in-12, m. v.
492. Valerius Max. exempla quatuor et viginti nuper inventa ante caput omnibus Aldus. 1514, in-8, vél.
493. Histoire universelle, sacrée et profane, figures de Masquelier. 1771, 4 vol. in-12, fig. — Un volume Histoire sacrée. *Anvers*, 1756, fig., v. m.
494. Les Mémoires des troubles arrivés en France sous les règnes des rois Charles IX, Henri III et Henri IV, par Villegombain. *Paris, Leroy Bilaine*, 1667, 2 vol. in-12, v. f.
495. Contes moraux, par Marmontel. *Paris*, 1765, 3 vol. in-8, v. r., fig. de Gravelot.
496. La Mythologie comparée avec l'Histoire, par l'abbé de Tressan. *Paris, Dufour*, 1803, 2 vol. in-8, fig., vél.
497. Aminta di Tasso. *In Parigi*, 1745, in-16, fig., v. f.
498. Cérémonial du sacre des rois de France. *Paris, Desprez*, 1775, in-8, br.

499. Discorsi di Vincenzo Borghini con le annotazioni di Domenico Maria Manni. *Milano*, 1808, vol. in-8. — Il reposo de Raphaël Borghi. *Milano*, 1807, 3 vol. in-8, br.

500. Joannis Meursi Archontes Athenienses. *Lugduni Batavorum, A. Elzevirium*, 1622, in-8, vél.

501. Œuvres de Virgile, avec remarques de l'abbé Desfontaines. *Paris*, 1743, 4 vol., fig. de Cochin, v. r.

502. Figures de l'Histoire romaine, par Myris. *Paris*, an VII, 180 pl., in-4, cart.

503. Diversités historiques ou nouvelles Relations de quelques histoires du temps, par Beaudoin. *Paris, Pierre Bilaine*, 1621, in-12, v.

504. Mémoire de M. D. S. R. sur les brigues à la mort de Louis XIII, les guerres de Paris et de Guyenne, et la prison des princes, et autres pièces. *Cologne, Pierre van Dyck*, 1664, in-12, m. r.

505. Mémoire de Monsieur de Montrésor. *A Cologne, Jean Sambin*, 1662, in-12, vél.

506. De Coloribus libellus à Simone, Portio Neapositano. *Florentiæ*, 1548, in-8, d.-rel.

507. Les Iniquités découvertes, recueil des pièces curieuses et rares sur le procès de Damiens. *Londres*, 1760, in-12, v., rare.

508. P. Virgilius Maronis opera. *Leovardiae, Franciscus Halma*, 1717, 2 vol. in-4, m. r., tr. dor.

509. Images des héros et des Grands hommes de

l'antiquité, par Jean-Ange Canini. *A Amsterdam, B. Picart*, 1731, fig., v. m.

510. Lettres familières du cardinal Bembo. *Vérone*, 1743 (en italien), 5 vol. in-8, br. en carton.

511. C. Plini secundi novocomensis.... *Parisiis, R. Stephani*, 1529, in-8, vél.

512. Sulpitii Severi. *Amstelodami, Elzevirama*, 1656, in-16, m. r., tr. dor.

513. Historia Alexandri magni A. Christiano Mathia. *Amstelodami, L. Elzevirum*, 1645, in-8, m. r., tr. dor.

514. Les Guerres d'Alexandre, par Arrian, *Paris*, 1661, in-8, m. r., aux armes de France.

515. Diverses pièces sur Richelieu :

La Lettre des chiffres. — Nouvelles de l'autre monde touchant le cardinal Richelieu. *Paris*, 1643. — Le Génie démasqué du cardinal de Richelieu. — Breviaire du cardinal. — Testament de M. le cardinal duc de Richelieu. — Le Gouvernement présent ou éloge de son éminence. — Satyre ou la miliade, autre Satyre de mille vers. *Paris*, 27 mars 1649. — Impiété sanglante du cardinal de Richelieu, imprimé à Anvers, pièce en vers. — Abrégé de la vie du cardinal de Richelieu pour servir d'épitaphe. — Le Trésor des épitaphes, pour et contre le cardinal, imprimé à Anvers, pièce en vers, etc.

516. L'Eloge de la folie, traduit du latin d'Erasme, par M. Guedeville. 1751, in-4, fig. par Eisen, v. f., tr. dor.

517. Télémaque, par Fenélon. *Paris, Estienne*, 1730, 2 vol. in-4, v. f., fig.

518. Chansons de la Borde. 4 tom. en 2 vol. in-8, m. r., dent., tr. dor., fig. d'après Moreau.

519. Les Œuvres d'Horace. *Anvers*, 1612, in-4, fig. d'Otto Vœnius.

520. Cento favole morali a Gio Mario Verdizotti. In-4, fig. en bois, v.

521. Le Rechezza della lingua volgare di M. Francesco Aluno da Ferrara sopra il Boccaccio. *In Venigia, Bonelli*, 1555, in-fol., vél.

522. Della libraria Vaticana. *Roma*, 1590, in-4.

523. Les Œuvres de Virgile, décrits par Ambrogi Florentin sur le manuscrit du Vatican (en italien). *Rome*, 1763, in-4.

524. Acajou et Zerphile, conte. *A Minutie*, 1744, gr. in-4, v. rac., fig. de Boucher.

525. Le Temple de Gnide. 1772, fig. d'Eisen, in-4, vél.

526. Le Rime de Francesco Petrarca, annotationi de G. Muzio. *Modena*, 1711, in-4, vél.

527. G. Horatius Flaccus.... *Amsterdam*, 1713, in-4, vél.

528. Accipe studiose Lector metamorphose G. Rusconibus mediolansis Leonardo Laurendao Raphaël Regius. 1509, in-fol., fig. en bois, dont la première représente un saint George.

529. La Jérusalem délivrée du Tasse. In-fol., fig. en tête un très beau portrait de Marie-Thérèse d'Autriche par Pollanzi, d'après Piazetta.

530. La Jérusalem délivrée du Tasso. *Paris*, Mussier, 1774, 2 vol. in-8, fig. de Gravelot, v. f.

531. Elogio d'huomo litterari da Laurenso Grasso. *In Venitia*, 1666, in-4, fig. v.

532. Les comédies de Térence, avec la traduction de M^me Dacier. *Amsterdam* et *Leipsig*, 1767, 3 vol. in-8 demi-rel. fig.

533. Theocriti. Bionis et Moschi. L. C. Valckenaer, *Lugduni Batavorum*, 1781, in-8 vel. fig.

534. Andreae Alciati (emblêmes d'Alciat). *Mediolani*, 1625, in-8 vel.

535. Quinti Horatii Flacci poemata. *Amsterdam*, D. Elzevirium, 1676, in-12 m. bl. tr. dor.

536. Plauti comoediæ *Antuerpiæ, Chr. Pantini*, 1566, in-12, m. r. f. tr. dor.

537. L'Ane d'or d'Apulée. *Paris*, Michel Brunet, 1736, 2 v. v. porph. tr. dor.

538. Lettres familières de M. de Balzac à M. Chapelain, à *Leyden*, J. Elsevier, 1656, vel.

539. Auli Gelli noctium atticarum libri un de Vigenti Aldus. 1515, in 8 m. r. tabis tr. dor.

540. Le Gueux ou la vie de Gusman d'Alfarache, image de la vie humaine. *Paris*, Cottinet, 1638, in-8 vel.

541. Decii Junii Juvenalis satirarum, 1747. *Parisiorum*, Grangé, in-18 v. m. tr. dor.

542. Il Decamerone di M. Giovanni Boccacio. *Londra*, 1757, 5 vol. in-8 m. r.

543. Nouvelle de J. Bocace, traduction libre, par Mirami. *Paris*, Duprat, 1802, 4 vol. in-8 br.

544. Le Jugement de Paris. *Amsterdam*, par Imbert, s. d., fig. de Moreau le jeune, in-8 v. r.

545. La Secchia rapita, poema eroï-comico de A. Tasso. *In Parigi*, 1766, 2 vol. in-8 v. r. fig. de Gravelot.

546. Choix de chansons mises en musique par M. de La Borde, orné d'estampes d'après les dessins de Moreau. *Paris*, 1773, 4 vol. in-8 v. f. fil. tr. d.

547. La Divina Commedia di Dante Alighieri del codice Bartoleniano. *Udine*, 1823, 2 vol. in-8 br.

548. Œuvres d'Horace avec observations de M. Gessner (en anglais). *Glascov*, 1796, in-8 v.

549. Storie dei testi di lingua... di Bartolommeo Gambe da Bassano. *Venezia*, 1839, gr. in-8.

550. Fables choisies mises en vers par J. de la Fontaine. *Paris*, 1765, 6 vol. in-8 v. fig. par Fessard. — Contes de la Fontaine. *Amsterdam*, 1745, 2 vol. in-12 fig. v. r.

551. Epistoae familiares M. T. Ciceronis. *Lugduni*, 1541, in-12 vel.

552. Colloques d'Erasme fort curieusement traduits du latin en français. 1653, à *Leyden*, chez Ad. Vingart, in-12 vel.

553. Les Amours pittoresques de Daphnis et Chloë. *Paris*, Didot, 1800, in-4 pap. vel. fig. de Prudhon et Gérard.

554. Mémoire de Caron de Beaumarchais commenté par M. Goezman. *Paris*, 1775, in-12 v. f. fil.

555. Rasselas by S. Johnson. In-4 fig. d'après Smirke par Raimback. *London*, 1805, in-4 v. f.

556. L'Apuleii metamorphoseos... *Venetiis*, in Aedibus Aldi, 1521, in-8, m. bleu, dent., tr. dor., rel. de Bozerian.

557. Caractère de Théophraste (en italien). *Parme*, 1786. Caractère de Bodoni, in-4 v. mar., tr. dor.

558. Essais de merveilles de nature et des plus nobles artifices, pièce très-nécessaire à tous ceux qui font profession d'éloquence, par René. *Rouen*, 1622, in-4.

559. Mémoire historique et secret concernant les amours des rois de France. Pons vis-à-vis le Cheval de Bronze, 1739, in-16 reglé non rogné, m. r. tabis, tr. dor.

560. La Vie et les Amours de Tibule, chevalier romain, par Gillet de Moyvre. *Paris*, Jarry, 1743, in-12, fig. m. r. fil, 2 tomes en un vol.

561. Les caractères d'Epictete, avec l'explication du tableau de Cebès, par l'abbé Bellegarde. *Trévoux*, 1700, in-12, m. viol., tr. dor.

562. Manuel d'Epictete. *Paris*, 1783. Trad. franç. par M. Lefèvre de Villebrune. In-12, m. r.

563. Les métamorphoses d'Ovide, en latin, et en francais, trad. de l'abbé Banier. *Paris*, Panckouke, 1767, 4 vol. in-4, fig. d'Eisen, Moreau le jeune, Boucher, etc.

564. Métamorphose d'Ovide en rondeau. *Paris*, impr. roy., 1676, in-4, fig. de Chauveau.

565. Les Graces. *Paris*, Prault, 1769, fig. de Moreau le jeune, in-8 v. f., tr. dor.

566. Anacréon. *Parma*, ex Regia typographia Bodoni, in-4 v. r., dent., tr. dor.

567. Dictionnaire des auteurs classiques, grecs et latins, par Math. Christophe, v. f., tr. dor.

568. Les OEuvres de Shakespeare, en anglais, par Théobald. *London*, 1740. *Paris*, 1740, 8 vol., fig. de Gravelot, in-12, v. m.
Vie de Cromwell. *La Haye*, 1738, 2 vol. in-8 v. f.

569. Louis Charon. De la Sagesse, trois livres. *Amsterdam*, chez Louys, et d'après Elzevier, 1663, in-12 vel.

570. Les Chevilles de maître Adam, menuisier de Nevers. *Paris*, Toussaint Quinet, au palais, 1644, in-4 vel.

571. Les Poésies de Catule de Vérone. *Paris*, Guillaume de Luyne, 1653, in-8 vel.

572. Théâtre de Goldoni (en italien). *Venise*, 1754, 5 vol. v. m.

573 Théâtre de Goldoni (en italien). *Venise*, 1789, 24 vol. (manque le 7e) in-8 cart.

574. Epistole heroiche poesi del Bruni. *Roma*, 1647, in-12 v.

575. Les Épigrammes de M. de Maillet. *Paris*, 1620, in-12.

576 Statii Opera. *Venetiis*, 1519. Aldus, 1 vol. in-8, lavé, reglé, veau antiq., tr. dor., fil. nervure, rel. de Thouvenin jeune.

577. Annei Lucani poema. *Lyon*, 1521, Guill. Huyon, 1 vol. in-12, mar. r., tr. dor.

578. Hecatongraphie, c'est-à-dire les descriptions de cent fig. et histoires, contenant plusieurs apophthegmes, proverbes, sentences et dictz, tant des anciens que des modernes, le tout revu par son auteur. *Paris*, 1543, Denis Janot, 1 vol. in-12, veau racine.

579. Ex veterum comicorum fabulis quae integrae non extant sententiae nunc primum in sermonem latinum conversae. *Parisiis*, 1553, 1 vol. in-12, veau brun.

580. La Historia di C. Crispo Sallustio, nuovamente per Lelio Carani Tradotta. *Venetia*, 1556, per Gio. Griffio, 1 vol. in-8 vel.

581. Hieronymi Faleti de bello Sicambrico libri IV, et Ejusdem alia poemata libri VIII. *Venetiis*, 1557, Aldus, 1 vol. in-4, veau aux armes.

582. Macrobii Ambrosii Aurelii Theodosii viri consularis et illustris. In Somnium Scipionis, lib. II. Saturnaliorum, lib. VII. *Lugduni*, 1560, 1 vol. in-8 vel.

583. Terentius in quem triplex edita est P. Autesignani Rapistagnensis commentatio. *Lugduni*, 1560, 1 vol. in-4 vel.

584. Jesu Christi, novum testamentum sive foedus, graece et latine. Theodoro Beza interprete. 1565, Henricus Stephanus, 1 vol. in-8 vel., tr. dor.

585 T. Lucretii. Cari de Rerum natura libri VI. A Dion. Lambino Monstroliensi utilibus com-

mentariis illustrati. *Lutetiae*, 1570, 1 vol. in-4 veau brun.

586. Il Ferentio latino comentato in lingua toscana, ridotto à la sua vera latinità, da Giovanni Fabri du Fighine florentino. *In Venetia*, 1580, 1 vol. in-8 vel.

587. A. Persii satyrarum, lib. I. D. Junii Juvenalis satyrarum, lib. V. Sulpiciae, satira I. Cum veteribus commentariis nunc primum editis. *Lutetiae*, 1585, ex-officina Roberti Stephani, 1 vol. in-12 vel.

588. Julii Cœsaris Scaligeri viri clarissimi poemata omnia, in due partes divisa. *In Bibliopolio commeliniano*, 1600, 1 vol. in-8, veau uni, fil.

589. D. Ambrosii, mediolanensis episcopi, officiis, libri tres, etc. *Moguntiae*, 1602, 1 vol. in-8, bas.

590. Pub. Virgilii Maronis Opera omnia cum notis selectissimis variorum servii Donati Farnabii, ec. *Lugd. Batavorum*, 1652, 1 vol. in-8 vel.

591. C. Plinii Cœcilii secundi epistolae et panegyricus, editio nova. Marcus Zverius Boxhornius recensuit, et passim emendavit. *Lugd. Batavarum*, 1653, Jean et Daniel Elzevier, 1 vol in-16, veau antiq., tr. dor.

592. C. Sallustii Crispi Opera omnia, cum selectissimis variorum observationibus. *Lugduni Batavorum*, 1659, 1 vol. in-8, mar. bleu, tr. dor., fil. nervures.

593. Petrus Ciacconius Taletanus de Triclinio, sive de modo convivandi apud priscos romanos et de conviviorum apparatu. *Amstelodami*, 1664, Apud Andream Frisium, 1 vol. in-16 vel.

594. Sulpicii Severi Opera omnia cum lectissimis commentariis accurante Georgio Hornio. *Amstelodami*, 1665, Apud Elzevirios, 1 vol. in-8, veau brun.

595. P. Ovidii Nasonis Opera omnia in tres tomos divisa cum integris Nicolai Heursii, D. F. lectissimisque variorum notis. *Lugd. Batavorum*, 1670, 3 vol. in-8, veau brun; au 3e vol. manque le titre.

596. Alexandri ab Alexandro, jurisperiti neapolitani genialium dierum libri set. Cum integris commentariis Andreae Tiraquelli, Dionysii Gothofredi, etc. *Lugd. Batavorum*, 1673, 2 vol. in-8 vel.

597. Laurentii Pignorii Patavini de Servis et Eorum apud veteres ministeriis, commentarius. *Amstelodami*, 1674, 1 vol. in-16, veau brun.

598. L. Annaei Senecae, tragœdia. Cum notis Joannis Frederici Gronovii et Variis Aliarum. *Amstelodami*, 1682, 1 vol. in-8 vel.

599. Publii Terentii Carthaginiensis Afri, Comoediae VI. His accedunt integrae notae Donati, Egraphii, etc. *Amstelodami*, 1686, 1 vol. in-8 vel.

600. Caii Suetonii Tranquilli, opera, et in illa commentarius Samuelis Pitisci. *Trajecti ad Rhenum*, 1690, 2 vol. in-8 vel.

601. Alexandri Donati e societate Jesu Roma vetus ac Recens. *Amstelodami*, 1695, 1 vol. in-4, veau brun.

602. C. Julius Caesar, cum notis Dionysii Vassii. Accessit Justus Celsus de vita Julii Caesaris. *Amstelodami*, 1697, 1 vol. in-8 vel.

603. Pantheum Mythicum seu fabulosa deorum historia. Auctore P. Francisco Pomey e societate Jesu. *Trajecti*, 1697, Guillelmus Van de Water, 1 vol. in-12, veau fauve, fig., tr., dor., fil.

604. Q. Horatius Flaccus. Opera omnia. *Trajecti-Batavorum*, 1699, 1 vol. in-18, mar. vert, tr. dor., fil.

605. Frederici Adolfi Lampe de cymbalis veterum, libri tres, cum figuris aeneis. *Trajecti ad Rhenum*, 1703, 1 vol. in-16 vel.

606. Auli Gellii. Noctium Atticarum, libri XX. Perpetuis notis et emendationibus illustraverunt Joannes Fredericus et Jacobus Gronovii, etc. *Lugd. Batavorum*, 1706, 1 vol. in-4 vel.

607. Petrone latin et français, traduction entière suivant le manuscrit trouvé à Belgrade en 1688. 1709, 2 vol. in-8, cart. non rayé.

608. Justini historiae philippicae, cum integris commentariis Jac. Bongarsii, Franç. Modii, etc. *Lugd. Batavorum*, 1719, 1 vol. in-8, veau granit.

609. Pomponii Melae de situ orbis, libri III. Cum notis integris Hermolai Barbari, Petri Joannis Olivarii, etc. *Lugd. Batavorum*, 1722, 1 vol. in-8 vel.

610. Eutropii breviarum historiae romanae. Cum metaphrasi graeca Paeanii, et notis integris Filiae Vineti, Henrici Glareani, etc. *Lugd. Batavorum*, 1729, 1 vol. in-8 vel.

611. Sexti Aurelii Victoris, historia romana cum notis integris Dominici Machanei, Eliae Vineti, etc. *Amstelodami*, 1733, 1 vol. in-4, vel. aux armes.

612. Joh. Fred. Gronovii celeberrimi viri lectiones plantinae. *Amsterdam*, 1740, Joann. Hoffmann, 1 vol. in-8, demi-rel, dos mar.

613. Catullus, Tibullus et Propertius. *Lugd. Batavorum*, 1743, 1 vol. in-12, veau marb., tr. dor.

614. L. Annaei Flori, epitome rerum romanarum. Cum integris Samalsii, Freinshemii Groevii et Selectis aliorum animadversionibus. *Lugd. Batavorum*, 1744, 1 vol. in-8, vel., fil.

615. Phaedri Augusti liberti fabulae aesopiae. *Berolini*, 1753, 1 vol. in-12, broch.

616. Caii Salustii Crispi quae extant Opera. *Parisiis*, 1761, Barbou, 1 vol. in-12, veau racine, tr. dor.

617. Marci Annaei Lucani Pharsalia, cum supplemento Thomae Maii. *Paris*, 1767, Barbou, 1 vol. in-12, mar. vert, tr. dor., fil.

618. Q. Curtii Rufi, de rebus gestis Alexandri Magni, libri decem. *Paris*, 1757, Barbou, 1 vol. in-12, mar. vert.

619. Quinti Horatii Flacci, Poemata scholiis sive annotationibus, instar commentarii, illustrata a

Joanne Bond. *Aurelianiis*, 1767, Couret de Villeneuve, 1 vol. in-12, veau fauve, fil.

620. Quinti Horatii Flacci Carmina. Cum annotationibus Gallicis Lnd Poinsinet de Sivry. *Paris*, 1777, Didot, 2 vol. in-8, veau marb.

621. Phaedri Augusti, liberti, Fabularum libri V. Accesserunt parallelæ Joannis de la Fontaine fabulæ. *Paris*, 1783, Barbou, 1 vol. in-12, veau marb., tr. dor.

622. Caii Sallustii Cripsi quae extant Opera. *Parisiis*, 1801, Barbou, 1 vol. in-12, veau rac., tr. dor.

623. Henrici Martini Ernesti Clavis Horatiana, in usum scholarum. *Halis Saxonum*, 1818, 1 vol. in-8, cart.

624. Sous ce numéro, tous les livres et objets non catalogués.

ORIGINAL EN COULEUR
NF Z 43-120-8

www.ingramcontent.com/pod-product-compliance
Lightning Source LLC
Chambersburg PA
CBHW071430220526
45469CB00004B/1482